颜真卿楷书集字

宋詞一百首

中国历代经典碑帖集字

李文采／编著

浙江人民美术出版社

U0112775

图书在版编目（CIP）数据

颜真卿楷书集字宋词一百首 / 李文采编著. -- 杭州：
浙江人民美术出版社, 2021.6（2024.1重印）
（中国历代经典碑帖集字）
ISBN 978-7-5340-8792-9

Ⅰ. ①颜… Ⅱ. ①李… Ⅲ. ①楷书 – 法帖 – 中国 – 唐
代 Ⅳ. ①J292.24

中国版本图书馆CIP数据核字(2021)第077539号

责任编辑　褚潮歌
责任校对　郭玉清
责任印制　陈柏荣

中国历代经典碑帖集字

颜真卿楷书集字宋词一百首

李文采／编著

出版发行：浙江人民美术出版社
地　　址：杭州市体育场路347号
电　　话：0571-85174821
经　　销：全国各地新华书店
制　　版：杭州真凯文化艺术有限公司
印　　刷：杭州捷派印务有限公司
开　　本：787mm×1092mm　1/12
印　　张：12.666
版　　次：2021年6月第1版
印　　次：2024年1月第6次印刷
书　　号：ISBN 978-7-5340-8792-9
定　　价：52.00元
如发现印装质量问题，影响阅读，请与出版社营销部联系调换。

目录

明月幾時有把酒問青天不

知天上宮闕今夕是何年我

欲乘風歸去又恐瓊樓玉宇

高處不勝寒起舞弄清影何

1

似在人間轉朱閣低綺戶照

無眠不應有恨何事長向別

時圓人有悲歡離合月有陰

晴圓缺此事古難全但願人

長久千里共嬋娟

蘇軾水調歌頭

大江東去浪淘盡千古風流

人物故壘西邊人道是三國

周郎赤壁亂石穿空驚濤拍

长久，千里共婵娟。苏轼《水调歌头》

大江东去，浪淘尽，千古风流人物。故垒西边，人道是，三国周郎赤壁。乱石穿空，惊涛拍

岸卷起千堆雪江山如畫一

時多少豪傑遙想公瑾當年

小喬初嫁了雄姿英發羽扇

綸巾談笑間檣櫓灰飛烟滅

故國神遊多情應笑我早生
華髮人生如夢一尊還酹江
月

蘇軾 念奴嬌 赤壁懷古

十年生死兩
茫茫不思量自難忘千里孤

故国神游，多情应笑我，早生华发。人生如梦，一尊还酹江月。苏轼《念奴娇·赤壁怀古》

十年生死两茫茫，不思量，自难忘。千里孤

坟，无处话凄凉。纵使相逢应不识，尘满面，鬓如霜。夜来幽梦忽还乡，小轩窗，正梳妆。相顾无言，惟有泪千行。料得年

墳無處話淒涼縱使相逢應

不識塵滿面鬢如霜夜來幽

夢忽還鄉小軒窗正梳妝相

顧無言惟有淚千行料得年

年腸斷處明月夜短松岡 蘇軾

江城子乙卯正月二十日夜記夢 老夫聊發

少年狂左牽黃右擎蒼錦帽

貂裘千騎卷平岡爲報傾城

年肠断处，明月夜，短松冈。苏轼《江城子·乙卯正月二十日夜记梦》

老夫聊发少年狂，左牵黄，右擎苍，锦帽貂裘，千骑卷平冈。为报倾城

雕弓如满月西北望射天狼

持节云中何日遣冯唐會挽

胸膽尚開張鬢微霜又何妨

隨太守親射虎看孫郎酒酣

蘇軾江城子密州出獵

莫聽穿林打葉聲何妨吟嘯且徐行竹杖芒鞋輕勝馬誰怕一蓑烟雨任平生料峭春風吹酒醒微冷

山頭斜照却相迎回首向来

蕭瑟處歸去也無風雨也無

晴　苏轼定风波　花褪殘紅青杏小

燕子飛時綠水人家繞枝上

柳綿吹又少天涯何處無芳

草墙裏鞦韆墙外道墙外行

人墙裏佳人笑笑漸不聞聲

漸悄多情却被無情惱蘇軾蝶戀

柳绵吹又少。天涯何处无芳草！墙里秋千墙外道。墙外行人，墙里佳人笑。笑渐不闻声渐悄。多情却被无情恼。苏轼《蝶恋

花·春景》　春未老，风细柳斜斜。试上超然台上看，半壕春水一城花。烟雨暗千家。寒食后，酒醒却咨嗟。休对故人思故国，

花·春景　春未老風細柳斜斜試上超然臺上看半壕春水一城花烟雨暗千家寒食後酒醒却咨嗟休對故人思故國

且　將　新　火　試　新　茶　詩　酒　趁　年

華　蘇軾望江南超然台作　一　別　都　門　三

改　火　天　涯　踏　盡　紅　塵　依　然　一

笑　作　春　溫　無　波　真　古　井　有　節

且将新火试新茶。诗酒趁年华。苏轼《望江南·超然台作》

一别都门三改火，天涯踏尽红尘。依然一笑作春温。无波真古井，有节

是秋筠。惆怅孤帆连夜发，送行淡月微云。尊前不用翠眉颦。人生如逆旅，我亦是行人。苏轼《临江仙·送钱穆父》

苏轼临江仙送钱穆父

是秋筠惆怅孤帆连夜發送

行淡月微雲尊前不用翠眉

颦人生如逆旅我亦是行人

東風夜放花千

樹更吹落星如雨。寶馬雕車

香滿路鳳簫聲動玉壺轉

一夜魚龍舞蛾兒雪柳黃金

縷笑語盈盈暗香去衆裏尋

树。更吹落、星如雨。宝马雕车香满路。凤箫声动，玉壶光转，一夜鱼龙舞。蛾儿雪柳黄金缕。笑语盈盈暗香去。众里寻

他千百度驀然回首那人却

在燈火闌珊處　辛棄疾青玉案元夕

醉裏挑燈看劍夢回吹角連

營八百里分麾下炙五十弦

翻塞外聲沙場秋點兵馬作

的盧飛快弓如霹靂弦驚了

卻君王天下事贏得生前身

後名可憐白髮生明月

辛棄疾破陣子

別枝驚鵲清風半夜鳴蟬稻

花香裏說豐年聽取蛙聲一

片七八个星天外雨三點雨

山前舊時茅店社林邊路轉

溪橋忽見

少年不識愁滋味愛上層樓

愛上層樓爲賦新詞強說愁

而今識盡愁滋味欲說還休

辛棄疾西江月夜行黃沙道中

溪桥忽见。辛弃疾《西江月·夜行黄沙道中》

少年不识愁滋味，爱上层楼。爱上层楼，为赋新词强说愁。而今识尽愁滋味，欲说还休。

欲說還休却道天凉好个秋

辛棄疾醜奴兒書博山道中壁 何處望神州

滿眼風光北固樓千古興亡

多少事悠悠不盡長江滚滚

流年少萬兜鍪坐斷東南戰

未休天下英雄誰敵手曹劉

生子當如孫仲謀 辛棄疾南鄉子

京口北固亭有懷千古江山英雄無

流。年少万兜鍪，坐断东南战未休。天下英雄谁敌手？曹刘。生子当如孙仲谋。辛弃疾《南乡子·登京口北固亭有怀》

千古江山，英雄无

觅，孙仲谋处。舞榭歌台，风流总被雨打风吹去。斜阳草树，寻常巷陌，人道寄奴曾住。想当年，金戈铁马，气吞万里如

覓孫仲謀處舞榭歌臺風流

總被雨打風吹去斜陽草樹

尋常巷陌人道寄奴曾住想

當年金戈鐵馬氣吞萬里如

虎元
嘉草
草封
倉皇
皇北
北顧
顧四
四十
十三
三年
年望
望中
中猶

記烽
烽火
火揚
揚州
州路
路可
可堪
堪回
回首
首佛

狸祠
祠下
下一
一片
片神
神鴉
鴉社
社鼓
鼓憑
憑誰

居胥
胥贏
贏得

虎。元嘉草草，封狼居胥，赢得仓皇北顾。四十三年，望中犹记，烽火扬州路。可堪回首，佛狸祠下，一片神鸦社鼓。凭谁

問廉頗老矣尚能飯否

永遇樂京口北固亭懷古
唱徹陽關淚

未干功名餘事且加餐浮天

水送無窮樹帶雨雲埋一半

辛棄疾

问，廉颇老矣，尚能饭否？辛弃疾《永遇乐·京口北固亭怀古》

唱彻阳关泪未干，功名余事且加餐。浮天水送无穷树，带雨云埋一半

山今古恨幾千般祇應離合
是悲歡江頭未是風波惡別
有人間行路難　辛棄疾 鷓鴣天送人
晚日寒鴉一片愁柳塘新緑

山。今古恨，几千般，只应离合是悲欢？江头未是风波恶，别有人间行路难！辛弃疾《鹧鸪天·送人》

晚日寒鸦一片愁。柳塘新绿

却温柔。若教眼底无离恨，不信人间有白头。肠已断，泪难收。相思重上小红楼。情知已被山遮断，频倚阑干不自由。

却温柔若教眼底無離恨不

信人間有白頭腸已斷淚難

收相思重上小紅樓情知已

被山遮斷頻倚闌干不自由

辛棄疾鷓鴣天代人賦

寒蟬淒切對長

亭晚驟雨初歇都門帳飲無

緒留戀處蘭舟催發執手相

看淚眼竟無語凝噎念去去

辛弃疾《鹧鸪天·代人赋》

寒蝉凄切，对长亭晚，骤雨初歇。都门帐饮无绪，留恋处，兰舟催发。执手相看泪眼，竟无语凝噎。念去去，

千里烟波暮霭沉沉楚天阔

多情自古伤離別更那堪冷

落清秋節今宵酒醒何處楊

柳岸曉風殘月此去經年應

是良辰好景虛設便縱有千

種風情更与何人說　柳永雨霖鈴

佇倚危樓風細細望極春愁

黯黯生天際草色烟光殘照

是良辰好景虚设。便纵有千种风情，更与何人说？柳永《雨霖铃》

佇倚危楼风细细，望极春愁，黯黯生天际。草色烟光残照

里，无言谁会凭阑意。拟把疏狂图一醉，对酒当歌，强乐还无味。衣带渐宽终不悔，为伊消得人憔悴。柳永《蝶恋花》 长安古

裹無言誰會憑闌意擬把疏

狂圖一醉對酒當歌強樂還

無味衣帶漸寬終不悔爲伊

消得人憔悴柳永蝶戀花長安古

道馬遲遲高柳亂蟬嘶夕陽

島外秋風原上目斷四天垂

歸雲一去無蹤迹何處是前

期狎興生疏酒徒蕭索不似

少年时。柳永《少年游》

薄衾小枕凉天气，乍觉别离滋味。展转数寒更，起了还重睡。毕竟不成眠，一夜长如岁。也拟待、却回

少年時 柳永少年游 薄衾小枕凉

天氣乍覺別離滋味展轉數

寒更起了還重睡畢竟不成

眠一夜長如歲也擬待却回

征巒又爭奈己成行計萬種

思量多方開解祇恁寂寞

厭厭地系我一生心負你千

行淚 黃金榜上偶失

柳永《憶帝京》黃金榜上，偶失

征巒。；又爭奈、已成行計。万种思量，多方开解，只恁寂寞厌厌地。系我一生心，负你千行泪。柳永《忆帝京》 黄金榜上，偶失

龙头望。明代暂遗贤，如何向？未遂风云便，争不恣狂荡。何须论得丧？才子词人，自是白衣卿相。烟花巷陌，依约丹青

屏障幸有意中人堪寻訪且

恁偎红倚翠風流事平生畅

青春都一饷忍把浮名换了

浅斟低唱

柳永鹤冲天

寻寻觅觅

屏障。幸有意中人，堪寻访。且恁偎红倚翠，风流事，平生畅。青春都一饷。忍把浮名，换了浅斟低唱！柳永《鹤冲天》 寻寻觅觅，

冷冷清清凄凄惨惨戚戚

暖还寒时候最难将息三杯

两盏淡酒怎敌他晚来风急

雁过也正伤心却是旧时相

識滿地黃花堆積憔悴損如

今有誰堪摘守著窗兒獨自

怎生得黑梧桐更兼細雨到

怎生得黑點點滴滴這次第怎一

黃昏點點滴滴這次第怎一

识。满地黄花堆积。憔悴损，如今有谁堪摘？守着窗儿，独自怎生得黑？梧桐更兼细雨，到黄昏、点点滴滴。这次第，怎一

个愁字了得！李清照《声声慢》

风住尘香花已尽，日晚倦梳头。物是人非事事休，欲语泪先流。闻说双溪春尚好，也拟泛轻舟。

个愁字了得 李清照声声慢 风住尘

香花已盡日晚倦梳頭物是

人非事事休欲語淚先流聞

説雙溪春尚好也擬泛輕舟

祇恐雙溪舴艋舟載不動許

李清照武陵春春晚

多愁 常記溪亭日

暮沉醉不知歸路興盡晚回

舟誤入藕花深處爭渡爭渡

惊起一滩鸥鹭。李清照《如梦令（其一）》

红藕香残玉簟秋。轻解罗裳，独上兰舟。云中谁寄锦书来，雁字回时，月满西楼。花自飘

驚起一灘鷗鷺 李清照 如夢令其一

紅藕香殘玉簟秋輕解羅裳

獨上蘭舟雲中誰寄錦書来

雁字回時月滿西樓花自飄

零水自流一種相思兩處閑
愁此情無計可消除才下眉
頭却上心頭 李清照 一剪梅 昨夜雨
疏風驟濃睡不消殘酒試問

零水自流。一种相思，两处闲愁。此情无计可消除，才下眉头，却上心头。李清照《一剪梅》

昨夜雨疏风骤，浓睡不消残酒。试问

獸佳節又重陽玉枕紗櫥半

薄霧濃雲愁永晝瑞腦消金

知否應是綠肥紅瘦李清照如夢令其二

卷簾人却道海棠依舊知否

夜凉初透。东篱把酒黄昏后，有暗香盈袖。莫道不销魂，帘卷西风，人比黄花瘦。李清照《醉花阴》

泪湿罗衣脂粉满，四叠阳关，

夜凉初透

有暗香盈袖莫道不銷魂簾

卷西風人比黄花瘦李清照醉花陰

泪濕羅衣脂粉滿四疊陽關

唱到千千遍人道山长水又
断萧萧微雨闻孤馆惜别伤
离方寸乱忘了临行酒盏深
和浅好把音书凭过雁东莱

寒似蓬莱遠

李清照蝶戀花 寒日

蕭蕭上瑣窗梧桐應恨夜來

霜酒闌更喜團茶苦夢斷偏

宜瑞腦香秋已盡日猶長仲

不似蓬莱远。 李清照《蝶恋花》

寒日萧萧上琐窗，梧桐应恨夜来霜。 酒阑更喜团茶苦，梦断偏宜瑞脑香。 秋已尽，日犹长，仲

雁去無留意四面邊聲連角

前醉莫負東籬菊蕊黃

鷓鴣天
塞下秋來風景異衡陽

宣懷遠更淒涼不如隨分尊

宣怀远更凄凉。不如随分尊前醉，莫负东篱菊蕊黄。

李清照《鹧鸪天》

塞下秋来风景异，衡阳雁去无留意。四面边声连角

李清照

起千嶂裏長烟落日孤城閉

濁酒一杯家萬里燕然未勒

歸無計羌管悠悠霜滿地人

不寐將軍白鬢征夫淚 范仲淹

起，千嶂里，长烟落日孤城闭。浊酒一杯家万里，燕然未勒归无计。羌管悠悠霜满地，人不寐，将军白发征夫泪。范仲淹

外黯鄉魂追旅思夜夜除非

天接水芳草無情更在斜陽

連波波上寒煙翠山映斜陽

漁家傲秋思 碧雲天黃葉地秋色

碧云天，黄叶地。秋色连波，波上寒烟翠。山映斜阳天接水。芳草无情，更在斜阳外。黯乡魂，追旅思。夜夜除非，

好夢留人睡明月樓高休獨

倚酒入愁腸化作相思淚 范仲

淹蘇幕遮懷舊 驛外斷橋邊寂寞

開無主己是黃昏獨自愁更

著風和雨無意苦爭春一任

羣芳妒零落成泥碾作塵祇

有香如故　陸游卜算子咏梅　紅酥手

黃縢酒滿城春色宮墻柳東

風惡歡情薄一懷愁緒幾年離索錯錯錯春如舊人空瘦淚痕紅浥鮫綃透桃花落閑池閣山盟雖在錦書難托莫

风恶，欢情薄。一怀愁绪，几年离索。错、错、错。春如旧，人空瘦，泪痕红浥鲛绡透。桃花落，闲池阁。山盟虽在，锦书难托。莫、

陆游《钗头凤·红酥手》

莫莫

当年万里觅封侯

当年萬里覓

匹马戍梁州

匹馬戍梁州關河夢斷

关河梦断何处？尘暗旧貂裘。

何處塵暗舊貂裘胡未滅鬢

胡未灭，鬓先秋，泪空流。

先秋淚空流此生誰料心在

此生谁料，心在

天山身老滄洲 陸游訴衷情 禹廟

蘭亭今古路一夜清霜染盡

湖邊樹鸚鵡杯深君莫訴他

時相遇知何處冉冉年華留

天山，身老沧洲。陆游《诉衷情》

禹庙兰亭今古路。一夜清霜，染尽湖边树。鹦鹉杯深君莫诉。他时相遇知何处。冉冉年华留

不住鏡裏朱顔畢竟消磨去

一句丁寧君記取神仙須是

閑人做 陸游蝶戀花

幾許楊柳堆烟簾幕無重數

庭院深深深

不住。镜里朱颜，毕竟消磨去。一句丁宁君记取。神仙须是闲人做。陆游《蝶恋花》

庭院深深深几许，杨柳堆烟，帘幕无重数。

玉勒雕鞍遊冶處樓高不見

章臺路雨橫風狂三月暮門

掩黃昏無計留春住淚眼問

花花不語亂紅飛過鞦韆去

玉勒雕鞍游冶处，楼高不见章台路。雨横风狂三月暮，门掩黄昏，无计留春住。泪眼问花花不语，乱红飞过秋千去。

欧阳修《蝶恋花》

尊前拟把归期说，欲语春容先惨咽。人生自是有情痴，此恨不关风与月。离歌且莫翻新阕，一曲能教肠

欧阳修蝶恋花

尊前擬把歸期說

欲語春容先慘咽人生

自是

有情癡此恨不關風與月離

歌且莫翻新闋一曲能教腸

寸結直須看盡洛城花始共

春風容易別 欧陽修玉樓春其一 把酒

祝東風且共從容垂楊紫陌洛

城東摁是當時攜手處遊遍

寸结。直须看尽洛城花，始共春风容易别。欧阳修《玉楼春（其一）》

把酒祝东风，且共从容。垂杨紫陌洛城东。总是当时携手处，游遍

芳叢聚散苦匆匆此恨無窮

今年花勝去年紅可惜明年

花更好知與誰同 欧陽修浪淘沙候

館梅殘溪橋柳細草薰風暖

芳丛。聚散苦匆匆，此恨无穷。今年花胜去年红。可惜明年花更好，知与谁同？欧阳修《浪淘沙》

候馆梅残，溪桥柳细。草薰风暖

摇征轡離愁漸遠漸無窮迢迢
不斷如春水寸寸柔腸盈盈粉
淚樓高莫近危闌倚平蕪盡
處是春山行人更在春山外

摇征辔。离愁渐远渐无穷，迢迢不断如春水。寸寸柔肠，盈盈粉泪。楼高莫近危阑倚。平芜尽处是春山，行人更在春山外。

欧阳修《踏莎行》

别后不知君远近，触目凄凉多少闷。渐行渐远渐无书，水阔鱼沉何处问。夜深风竹敲秋韵。万叶千声皆是

欧陽修踏莎行

別後不知君遠近觸

目淒涼多少悶漸行漸遠漸

無書水闊魚沉何處問夜深

風竹敲秋韵萬葉千聲皆是

恨故欹單枕夢中尋夢又不

成燈又燼 欧陽修玉樓春其二 一曲新

詞酒一杯去年天氣舊亭臺

夕陽西下幾時回無可奈何花

恨。故欹单枕梦中寻，梦又不成灯又烬。 欧阳修《玉楼春（其二）》

一曲新词酒一杯，去年天气旧亭台。夕阳西下几时回？无可奈何花

落去，似曾相识燕归来。小园香径独徘徊。晏殊《浣溪沙》

槛菊愁烟兰泣露，罗幕轻寒，燕子双飞去。明月不谙离恨苦，斜光

落去似曾相識燕歸来小園

香徑獨徘徊 晏殊浣溪沙 檻菊愁

烟蘭泣露羅幕輕寒燕子雙

飛去明月不諳離恨苦斜光

到曉穿朱戶昨夜西風凋碧

樹獨上髙樓望盡天涯路欲

寄彩箋魚尺素山長水闊知

何處 晏殊蝶戀花 綠楊芳草長亭

路，年少抛人容易去。楼头残梦五更钟，花底离愁三月雨。无情不似多情苦，一寸还成千万缕。天涯地角有穷时，只

路年少抛人容易去樓頭殘
夢五更鐘花底離愁三月雨
無情不似多情苦一寸還成
千萬縷天涯地角有窮時祇

有相思無盡處

陽獨倚西樓遙山恰對簾鉤

雲魚在水惆悵此情難寄斜

箋小字說盡平生意鴻雁在

有相思無盡處

晏殊《玉樓春·春恨》

红笺小字，说尽平生意。鸿雁在云鱼在水，惆怅此情难寄。斜阳独倚西楼，遥山恰对帘钩。

晏殊《玉樓春春恨》

紅

人面不知何处，绿波依旧东流。晏殊《清平乐》

梦后楼台高锁，酒醒帘幕低垂。去年春恨却来时，落花人独立，微雨燕双飞。

晏殊 清平樂

人面不知何處綠波依舊東

流夢後樓臺高鎖酒

醒簾幕低垂去年春恨却來

時落花人獨立微雨燕雙飛

記得小蘋初見兩重心字羅

衣琵琶弦上說相思當時明

月在曾照彩雲歸晏幾道臨江仙彩

袖殷勤捧玉鐘當年拚却醉

记得小蘋初见，两重心字罗衣。琵琶弦上说相思。当时明月在，曾照彩云归。晏几道《临江仙》

彩袖殷勤捧玉钟，当年拚却醉

颜红。舞低杨柳楼心月，歌尽桃花扇底风。从别后，忆相逢，几回魂梦与君同。今宵剩把银釭照，犹恐相逢是梦中。晏几道

顏紅舞低楊柳樓心月歌盡
桃花扇底風從別後憶相逢
幾回魂夢與君同今宵剩把
銀釭照猶恐相逢是夢中　晏幾道

留人不住醉解蘭舟去

一棹碧濤春水路過盡曉鶯

啼處渡頭楊柳青青枝枝葉

葉離情此後錦書休寄畫樓

《鹧鸪天（其一）》

留人不住，醉解兰舟去。一棹碧涛春水路，过尽晓莺啼处。渡头杨柳青青，枝枝叶叶离情。此后锦书休寄，画楼

云雨无凭。

晏几道《清平乐》 醉拍春衫惜旧香，天将离恨恼疏狂。年年陌上生秋草，日日楼中到夕阳。云渺渺，水茫茫。征人归路许

雲雨無憑
晏幾道清平樂
醉拍春衫

惜舊香天將離恨惱疏狂年年

陌上生秋草日日樓中到夕陽

雲渺渺水茫茫征人歸路許

多長相思本是無憑語莫向花

箋費淚行

晏幾道鷓鴣天其二

長相思

長相思若問相思甚了期除

非相見時長相思長相思欲

多长。相思本是无凭语，莫向花笺费泪行。

晏几道《鹧鸪天（其二）》

长相思，长相思。若问相思甚了期，除非相见时。长相思，长相思。欲

晏几道 长相思

把相思说似谁浅情人不知

燎沉香消溽暑鸟雀

呼晴侵晓窥檐语叶上初阳

乾宿雨水面清圆一一风荷

舉故鄉遙何日去家住吳門

久作長安旅五月漁郎相憶

否小楫輕舟夢入芙蓉浦 周邦彦

蘇幕遮 銀河宛轉三千曲浴鳧

飛鷺澄波綠何處是歸舟夕
陽江上樓天憎梅浪發故下
封枝雪深院卷簾看應憐江
上寒 周邦彥菩薩蠻梅雪 怒髮沖冠憑

欄憂瀟瀟雨歇抬望眼仰天

長嘯壯懷激烈三十功名塵

與土八千里路雲和月莫等

閑白了少年頭空悲切靖康

栏处、潇潇雨歇。抬望眼，仰天长啸，壮怀激烈。三十功名尘与土，八千里路云和月。莫等闲，白了少年头，空悲切！靖康

耻猶未雪臣子恨何時滅駕長車踏破賀蘭山缺壯志饑餐胡虜肉笑談渴飲匈奴血待從頭收拾舊山河朝天闕

岳飞满江红写怀

昨夜寒蛩不住鸣
惊回千里梦已三更起来独
自绕阶行人悄悄簾外月朧
明白首爲功名舊山松竹老

岳飞《满江红·写怀》

昨夜寒蛩不住鸣。惊回千里梦，已三更。起来独自绕阶行。人悄悄，帘外月胧明。白首为功名。旧山松竹老，

阻歸程　欲將心事付瑤琴　知
音少　弦斷有誰聽
幕深庭　露紅晚　閑花自發　春
不斷　亭臺成趣　翠陰蒙密　紫

岳飛 小重山

阻归程。欲将心事付瑶琴。知音少，弦断有谁听。岳飞《小重山》

翠幕深庭，露红晚、闲花自发。春不断、亭台成趣，翠阴蒙密。紫

燕雛飛簾額靜金鱗影轉池

心閒有花香竹色賦閒情供

吟筆閒問字評風月時載酒

調冰雪似初秋入夜淺涼欺

燕雛飞帘额静，金鳞影转池心阔。有花香、竹色赋闲情，供吟笔。闲问字，评风月。时载酒，调冰雪。似初秋入夜，浅凉欺

葛。

人境不教车马近，醉乡莫放笙歌歇。倩双成、一曲紫云回，红莲折。吴文英《满江红》

何处合成愁？离人心上秋。纵芭蕉、不雨

葛人境不教車馬近醉鄉莫放笙歌歇倩雙成一曲紫雲回紅蓮折 吳文英滿江紅 何處合成愁離人心上秋縱芭蕉不雨

也颼颼都道晚凉天氣好有
明月怕登樓年事夢中休花
空烟水流燕辭歸客尚淹留
垂柳不縈裙帶住漫長是系

行舟。吴文英《唐多令·惜别》

听风听雨过清明，愁草瘗花铭。楼前绿暗分携路，一丝柳、一寸柔情。料峭春寒中酒，交加晓梦啼莺。

行舟　吴文英唐多令惜别

聽風聽雨過

清明愁草瘗花銘樓前綠暗

分攜路一絲柳一寸柔情料

峭春寒中酒交加曉夢啼鶯

西園日日掃林亭依舊賞新

晴黃蜂頻撲鞦韆索有當時

纖手香凝惆悵雙鴛不到幽

階一夜苔生

吳文英《風入松》 纖雲弄

巧飛星傳恨銀漢迢迢暗度

金風玉露一相逢便勝却人

間無數柔情似水佳期如夢

忍顧鵲橋歸路兩情若是久

長時又豈在朝朝暮暮

秦觀鵲橋仙

漠漠輕寒上小樓曉陰無賴

似窮秋淡煙流水畫屏幽自

在飛花輕似夢無邊絲雨細

长时，又岂在朝朝暮暮。秦观《鹊桥仙》

漠漠轻寒上小楼，晓阴无赖似穷秋。淡烟流水画屏幽。自在飞花轻似梦，无边丝雨细

如愁宝帘闲挂小银钩

溪沙西城杨柳弄春柔动离忧

泪难收犹记多情曾为系归

舟碧野朱桥当日事人不见

如愁。宝帘闲挂小银钩。秦观《浣溪沙》

西城杨柳弄春柔，动离忧，泪难收。犹记多情、曾为系归舟。碧野朱桥当日事，人不见，

秦观浣

水空流韶華不爲少年留恨
悠悠幾時休飛絮落花時候
一登樓便作春江都是淚流
不盡許多愁　秦觀江城子其一　清明

水空流。韶华不为少年留，恨悠悠，几时休？飞絮落花时候、一登楼。便作春江都是泪，流不尽，许多愁。秦观《江城子（其一）》　清明

87

天气醉游郎。莺儿狂。燕儿狂。翠盖红缨，道上往来忙。记得相逢垂柳下，雕玉佩，缕金裳。春光还是旧春光。桃花香。李

天氣醉遊郎鶯兒狂燕兒狂

翠蓋紅纓道上往来忙記得

相逢垂柳下雕玉珮縷金裳

春光還是舊春光桃花香李

花香浅白深红一斗新妆

惆怅惜花人不见歌一阕泪

千行

秦观江城子其二

春归何处寂寞

寞无行路若有人知春去处

花香。浅白深红，一斗新妆。惆怅惜花人不见，歌一阕，泪千行。秦观《江城子（其二）》

春归何处？寂寞无行路。若有人知春去处，

唤取歸来同住春無踪迹誰

知除非問取黄鸝百囀無人

能解因風飛過薔薇　黄庭堅　清平樂

瑤草一何碧春入武陵溪溪

上桃花無數枝上有黃鸝我

欲穿花尋路直入白雲深處

浩氣展虹霓祗恐花深裏紅

露濕人衣坐玉石倚玉枕拂

金徽讁仙何處無人伴我白
螺杯我為靈芝仙草不為朱
屑丹臉長嘯亦何為醉舞下
山去明月逐人歸 黄庭堅水調歌頭

金徽。谪仙何处？无人伴我白螺杯。我为灵芝仙草，不为朱唇丹脸，长啸亦何为？醉舞下山去，明月逐人归。黄庭坚《水调歌头·

92

天涯也有江南信梅破知

春近夜闌風細得香遲不道

曉來開遍向南枝玉臺弄粉

花應妒飄到眉心住平生个

游览》

天涯也有江南信，梅破知春近。夜阑风细得香迟，不道晓来开遍、向南枝。玉台弄粉花应妒，飘到眉心住。平生个

93

里愿杯深。去国十年老尽、少年心。黄庭坚《虞美人》

半烟半雨溪桥畔，渔翁醉着无人唤。疏懒意何长，春风花草香。江山如有

裏額杯深去國十年老盡少

年心 黄庭堅虞美人 半烟半雨溪橋

畔漁翁醉著無人喚疏懶意

何長春風花草香江山如有

待此意陶潜解問我去何之

君行到自知 黄庭堅《菩薩蛮》黄菊枝

頭生曉寒人生莫放酒杯乾

風前橫笛斜吹雨醉裏簪花

待，此意陶潜解。问我去何之，君行到自知。黄庭坚《菩萨蛮》

黄菊枝头生晓寒。人生莫放酒杯干。风前横笛斜吹雨，醉里簪花

倒著冠身健在且加餐舞裙

歌板盡清歡黃花白鬚相牽

挽付与時人冷眼看 黃庭堅鷓鴣天

凌波不過橫塘路但目送芳

倒着冠。身健在，且加餐。舞裙歌板尽清欢。黄花白发相牵挽，付与时人冷眼看。黄庭坚《鹧鸪天》

凌波不过横塘路，但目送、芳

塵去錦瑟華年誰與度月橋

花院瑣窗朱戶祇有春知處

飛雲冉冉蘅皋暮彩筆新題

斷腸句試問閒情都幾許一

尘去。锦瑟华年谁与度？月桥花院，琐窗朱户，只有春知处。飞云冉冉蘅皋暮，彩笔新题断肠句。试问闲情都几许？一

川烟草，满城风絮，梅子黄时雨。贺铸《青玉案》

重过阊门万事非，同来何事不同归。梧桐半死清霜后，头白鸳鸯失伴飞。原

川烟草满城风絮梅子黄時

雨 贺铸青玉案 重過閶門萬事非

同来何事不同歸梧桐半死

清霜後頭白鸳鸯失伴飛原

上草露初晞舊棲新壠兩依
依空床臥聽南窗雨誰復挑
燈夜補衣　賀鑄半死桐　楊柳回塘
鴛鴦別浦綠萍漲斷蓮舟路

上草，露初晞。旧栖新垅两依依。空床卧听南窗雨，谁复挑灯夜补衣。贺铸《半死桐》

杨柳回塘，鸳鸯别浦。绿萍涨断莲舟路。

断无蜂蝶慕幽香红衣脱尽

芳心苦逐照迎潮行云带雨

依依似与骚人语当年不肯

嫁春风无端却被秋风误贺铸

《芳心苦》

一叶忽惊秋。分付东流。殷勤为过白苹洲。洲上小楼帘半卷，应认归舟。回首恋朋游。迹去心留。歌尘萧散梦云

芳心苦

一葉忽驚秋分付東流

殷勤為過白蘋洲洲上小樓

簾半卷應認歸舟回首戀朋

遊迹去心留歌塵蕭散夢雲

收惟有尊前曾見月相伴人

愁

賀鑄《浪淘沙》

蕭蕭江上荻花秋做

弄許多愁半竿落日兩行新

雁一葉扁舟惜分長怕君先

去直待醉時休今宵眼底明朝

朝心上後日眉頭 贺铸眼儿媚 淮左

名都竹西佳處解鞍少駐初

程過春風十里盡薺麥青青

去，直待醉时休。今宵眼底，明朝心上，后日眉头。贺铸《眼儿媚》

淮左名都，竹西佳处，解鞍少驻初程。过春风十里。尽荠麦青青。

自胡馬窺江去後廢池喬木

猶厭言兵漸黃昏清角吹寒

都在空城杜郎俊賞算而今

重到須驚縱豆蔻詞工青樓

自胡马窥江去后，废池乔木，犹厌言兵。渐黄昏，清角吹寒。都在空城。杜郎俊赏，算而今、重到须惊。纵豆蔻词工，青楼

夢好難賦深情二十四橋仍
在波心蕩冷月無聲念橋邊
紅藥年年知為誰生
燕雁無心太湖西畔隨雲去

姜夔揚州慢

梦好，难赋深情。二十四桥仍在，波心荡、冷月无声。念桥边红药，年年知为谁生。姜夔《扬州慢》

燕雁无心，太湖西畔随云去。

數峯清苦商略黃昏雨第四

橋邊擬共天隨住今何許憑

闌懷古殘柳參差舞 姜夔點絳唇

肥水東流無盡期當初不合

数峰清苦。商略黄昏雨。第四桥边，拟共天随住。今何许。凭阑怀古。残柳参差舞。姜夔《点绛唇》 肥水东流无尽期。当初不合

種相思夢中未比丹青暗

裏忽驚山鳥啼春未綠鬢先

絲人間別久不成悲誰教歲歲

紅蓮夜兩處沉吟各自知 姜夔

种相思。梦中未比丹青见，暗里忽惊山鸟啼。春未绿，鬓先丝。人间别久不成悲。谁教岁岁红莲夜，两处沉吟各自知。姜夔

《鹧鸪天》

燕燕轻盈，莺莺娇软，分明又向华胥见。夜长争得薄情知？春初早被相思染。别后书辞，别时针线，离魂暗逐郎行

鹧鸪天燕燕轻盈莺莺娇软分明
又向华胥见夜长争得薄情
知春初早被相思染别後書
辭別時針綫離魂暗逐郎行

逐淮南皓月冷千山冥冥歸

去無人管 姜夔踏莎行 一年滴盡

蓮花漏碧井酴酥沉凍酒曉

寒料峭尚欺人春態苗條先

远。淮南皓月冷千山，冥冥归去无人管。姜夔《踏莎行》

一年滴尽莲花漏。碧井酴酥沉冻酒。晓寒料峭尚欺人，春态苗条先

到柳佳人重勸千長壽柏葉

栦花芬翠袖醉鄉深處少相

知祇與東君偏故舊

淚濕闌干花著露愁到眉峯

毛滂玉樓春

到柳。佳人重劝千长寿。柏叶椒花芬翠袖。醉乡深处少相知，只与东君偏故旧。毛滂《玉楼春》

泪湿阑干花着露，愁到眉峰

碧聚此恨平分取更無言語

空相覷斷雨殘雲無意緒

窶朝朝暮暮今夜山深處斷

魂分付潮回去

毛滂惜分飛 鬢底

碧聚。此恨平分取，更无言语，空相覷。断雨残云无意绪，寂寞朝朝暮暮。今夜山深处，断魂分付，潮回去。毛滂《惜分飞》　鬓底

111

青春留不住功名薄似風前

絮何似甕頭春沒數都占取

祇消一紙長門賦寒日半窗

桑柘暮倚闌目送繁雲去却

欲載書尋舊路烟深處杏花

菖葉耕春雨

毛滂漁家傲

撥雪尋

春燒燈續畫暗香院落梅開

後無端夜色欲遮春天教月

欲载书寻旧路。烟深处。杏花菖叶耕春雨。毛滂《渔家傲》

拨雪寻春，烧灯续昼。暗香院落梅开后。无端夜色欲遮春，天教月

上官橋柳花市無塵朱門如
繡嬌雲瑞霧籠星斗沈香火
冷小妝殘半衾輕夢濃如酒
毛滂踏莎行元夕
數聲鶗鴂又報芳

上官桥柳。花市无尘，朱门如绣。娇云瑞雾笼星斗。沉香火冷小妆残，半衾轻梦浓如酒。 毛滂《踏莎行·元夕》

数声鶗鴂，又报芳

菲歇惜春更把殘紅折雨輕

風色暴梅子青時節永豐柳

無人盡日花飛雪莫把幺弦

撥怨極弦能說天不老情難

絕心似雙絲綱中有千千結

夜過也東窗未白凝殘月 張先

千秋歲 乍暖還輕冷風雨晚來

方定庭軒寂寞近清明殘花

绝。心似双丝网，中有千千结。夜过也，东窗未白凝残月。　张先《千秋岁》

乍暖还轻冷。风雨晚来方定。庭轩寂寞近清明，残花

中酒又是去年病樓頭畫角

風吹醒入夜重門靜那堪更

被明月隔墻送過鞦韆影 張先

青門引春思 傷高懷遠幾時窮無

中酒，又是去年病。楼头画角风吹醒。入夜重门静。那堪更被明月，隔墙送过秋千影。 张先《青门引·春思》

伤高怀远几时穷？无

物似情浓。离愁正引千丝乱，更东陌、飞絮蒙蒙。嘶骑渐遥，征尘不断，何处认郎踪！双鸳池沼水溶溶，南北小桡通。梯

物似情濃離愁正引千絲亂

更東陌飛絮蒙蒙嘶騎漸遙

征塵不斷何處認郎蹤雙鴛

池沼水溶溶南北小橈通梯

横畫閣黃昏後又還是斜月

簾櫳沉恨細思不如桃杏猶

解嫁東風　張先　一叢花令　花前月下

暫相逢苦恨阻從容何況酒

横画阁黄昏后，又还是、斜月帘栊。沉恨细思，不如桃杏，犹解嫁东风。张先《一丛花令》

花前月下暂相逢。苦恨阻从容。何况酒

醒夢斷花謝月朧朧花不盡

月無窮兩心同此時願作楊

柳千絲絆惹春風 張先訴衷情

臨送目正故國晚秋天氣初

醒梦断，花谢月朦胧。花不尽，月无穷。两心同。此时愿作，杨柳千丝，绊惹春风。张先《诉衷情》

登临送目，正故国晚秋，天气初

肃千里澄江似練翠峯如簇

歸帆去棹殘陽裏背西風酒

旗斜矗彩舟雲淡星河鷺起

畫圖難足念往昔繁華競逐

歎門外樓頭悲恨相續千古

憑高對此謾嗟榮辱六朝舊

事隨流水但寒烟衰草凝綠

至今商女時時猶唱後庭遺

曲

曲。王安石《桂枝香·金陵怀古》 伊吕两衰翁，历遍穷通。一为钓叟一耕佣。若使当时身不遇，老了英雄。汤武偶相逢，风虎云龙。兴王

王安石桂枝香金陵懷古

伊吕雨衰翁

歷遍窮通一爲釣叟一耕傭

若使當時身不遇老了英雄

湯武偶相逢風虎雲龍興王

只在谈笑中。直至如今千载后，谁与争功！王安石《浪淘沙令》

水是眼波横，山是眉峰聚。欲问行人去那边？眉眼盈盈处。才始

祗在談笑中直至如今千載

後誰與爭功

王安石浪淘沙令

水是眼波橫山是眉峯聚欲問行人去那邊眉眼盈盈處才始

送春歸又送君歸去若到江

南趕上春千萬和春住 王觀《卜算子》

一片春愁待酒澆江上舟搖

樓上帘招秋娘渡与泰娘橋

風又飄飄雨又蕭蕭何日歸

家洗客袍銀字笙調心字香

燒流光容易把人抛紅了櫻

桃綠了芭蕉 蔣捷 一剪梅舟過吳江

风又飘飘，雨又萧萧。何日归家洗客袍？银字笙调，心字香烧。流光容易把人抛，红了樱桃，绿了芭蕉。蒋捷《一剪梅·舟过吴江》

憶昔午橋橋上飲坐中多是豪英長溝流月去無聲杏花疏影裏吹笛到天明二十餘年如一夢此身雖在堪驚閑

忆昔午桥桥上饮，坐中多是豪英。长沟流月去无声。杏花疏影里，吹笛到天明。二十余年如一梦，此身虽在堪惊。闲

登小阁看新晴。古今多少事，渔唱起三更。陈与义《临江仙》

闹花深处层楼，画帘半卷东风软。春归翠陌，平莎茸嫩，垂杨金浅。

登小阁看新晴古今多少事

渔唱起三更 陈与义临江仙 闹花深

霭层楼画帘半卷东风软春

归翠陌平莎茸嫩垂杨金浅

遲日催花淡雲閣雨輕寒輕暖恨芳菲世界遊人未賞都付與鶯和燕寂寞憑高念遠向南樓一聲歸雁金釵鬥草

迟日催花，淡云阁雨，轻寒轻暖。恨芳菲世界，游人未赏，都付与、莺和燕。寂寞凭高念远。向南楼、一声归雁。金钗斗草，

青絲勒馬風流雲散羅綬分

香翠綃對淚幾多幽怨正銷

魂又是疏烟淡月子規聲斷

陳亮水龍吟春恨 相思似海深舊事

青丝勒马，风流云散。罗绶分香，翠绡对泪，几多幽怨。正销魂，又是疏烟淡月，子规声断。陈亮《水龙吟·春恨》 相思似海深，旧事

130

如天遠淚滴千千萬萬行更

使人愁腸斷要見無因見拚

了終難拚若是前生未有緣

待重結来生願

樂婉《卜算子·答施》我

如天远。泪滴千千万万行，更使人、愁肠断。要见无因见，拼了终难拼。若是前生未有缘，待重结、来生愿。 乐婉《卜算子·答施》 我

131

住长江头，君住长江尾。日日思君不见君，共饮长江水。此水几时休，此恨何时已。只愿君心似我心，定不负相思意。

住長江頭君住長江尾日日

思君不見君共飲長江水此

水幾時休此恨何時已祇願

君心似我心定不負相思意

李之儀卜算子

世事短如春夢人情

薄似秋雲不湏計較苦勞心

萬事原来有命幸遇三杯酒

好況逢一朵花新片時歡笑

李之仪《卜算子》 世事短如春梦，人情薄似秋云。不须计较苦劳心。万事原来有命。幸遇三杯酒好，况逢一朵花新。片时欢笑

且相亲。明日阴晴未定。朱敦儒《西江月》

世情薄，人情恶，雨送黄昏花易落。晓风干，泪痕残。欲笺心事，独语斜阑。难，难，难！人成

且相親明日陰晴未定 朱敦儒

西江月世情薄人情惡雨送黄昏

花易落曉風干淚痕殘欲箋

心事獨語斜闌難難難人成

各今非昨病魂常似鞦韆索

角聲寒夜闌珊怕人尋問咽

淚裝歡瞞瞞瞞 唐婉 釵頭鳳 雪照山

城玉指寒一聲羌管怨樓間

各，今非昨，病魂常似秋千索。角声寒，夜阑珊。怕人寻问，咽泪装欢。瞒，瞒，瞒！唐婉《钗头凤》

雪照山城玉指寒，一声羌管怨楼间。

江南幾度梅花發人在天涯

鬢己斑星點點月團團倒流

河漢入杯盤翰林風月三千

首寄與吳姬忍淚看 劉著《鷓鴣天》

江南几度梅花发，人在天涯鬓已斑。星点点，月团团。倒流河汉入杯盘。翰林风月三千首，寄与吴姬忍泪看。刘著《鹧鸪天》

東城漸覺風光好縠皺波紋迎客棹綠楊烟外曉寒輕紅杏枝頭春意鬧浮生長恨歡娛少肯愛千金輕一笑為君

东城渐觉风光好。縠皱波纹迎客棹。绿杨烟外晓寒轻，红杏枝头春意闹。浮生长恨欢娱少。肯爱千金轻一笑。为君

持酒勸斜陽且向花間留晚
照

宋祁玉樓春春景

說盟說誓說情
說意動便春愁滿紙多應念
得脫空經是那个先生教底

持酒劝斜阳，且向花间留晚照。宋祁《玉楼春·春景》

说盟说誓。说情说意。动便春愁满纸。多应念得脱空经，是那个、先生教底。

不茶不飯不語一味供

他憔悴相思已是不曾閑又

那得工夫咒你 蜀妓鹊橋仙 不是愛

風塵似被前緣誤花落花開

不茶不饭，不言不语，一味供他憔悴。相思已是不曾闲，又那得、工夫咒你。蜀妓《鹊桥仙》

不是爱风尘，似被前缘误。花落花开

自有时，总赖东君主。去也终须去，住也如何住！若得山花插满头，莫问奴归处。严蕊《卜算子》

遥夜亭皋闲信步。才过清明，

自有時總賴東君主去也終
湏去住也如何住若得山花
插滿頭莫問奴歸處　嚴蕊卜算子
遥夜亭皋閑信步才過清明

漸覺傷春暮數點雨聲風約住朦朧淡月雲来去桃杏依稀香暗渡誰在鞦韆笑裏輕輕語一寸相思千萬緒人間

漸觉伤春暮。数点雨声风约住。朦胧淡月云来去。桃杏依稀香暗渡。谁在秋千，笑里轻轻语。一寸相思千万绪。人间

没个安排处。李冠《蝶恋花·春暮》

雪似梅花，梅花似雪。似和不似都奇绝。恼人风味阿谁知？请君问取南楼月。记得去年，探梅

李冠蝶恋花春暮

没个安排处

梅花梅花似雪似和不

奇絕惱人風味阿誰知請君

問取南樓月記得去年探梅

時節老來舊事無人說為誰

醉倒為誰醒到今猶恨輕離

別 吕本中踏莎行 恨君不似江樓月

南北東西南北東西祇有相

时节。老来旧事无人说。为谁醉倒为谁醒？到今犹恨轻离别。

吕本中《踏莎行》

恨君不似江楼月，南北东西，南北东西，只有相

随无别离。恨君却似江楼月，暂满还亏，暂满还亏，待得团圆是几时？吕本中《采桑子》

少年听雨歌楼上。红烛昏罗帐。壮年听

隨無別離恨君却似江樓月

暫滿還虧暫滿還虧待得團

圓是幾時　少年聽雨

歌樓上紅燭昏羅帳壯年聽

吕本中采桑子

144

雨客舟中江闊雲低斷雁叫

西風而今聽雨僧廬下鬢已

星星也悲歡離合總無情一任

階前點滴到天明 蔣捷虞美人聽雨



春色将阑，莺声渐老，红英落尽青梅小。画堂人静雨蒙蒙，屏山半掩余香袅。密约沉沉，离情杳杳，菱花尘满慵将照。


春色将阑鶯聲漸老紅英落
盡青梅小畫堂人靜雨蒙蒙
屏山半掩余香袅密約沉沉
離情杳杳菱花塵滿慵將照

春色将阑，莺声渐老，红英落尽青梅小。画堂人静雨蒙蒙，屏山半掩余香袅。密约沉沉，离情杳杳，菱花尘满慵将照。

春色將闌鶯聲漸老紅英落盡青梅小畫堂人靜雨蒙蒙屏山半掩余香袅密約沉沉離情杳杳菱花塵滿慵將照

倚樓無語欲銷魂長空黯淡

連芳草

滿郭人爭江上望來疑滄海

盡成空萬面鼓聲中弄潮兒

寇准踏莎行春暮長憶觀潮

倚楼无语欲销魂，长空黯淡连芳草。寇准《踏莎行·春暮》

长忆观潮，满郭人争江上望。来疑沧海尽成空，万面鼓声中。弄潮儿

147

向濤頭立手把紅旗旗不濕

別來幾向夢中看夢覺尚心

寒 潘閬酒泉子